DEBUT D'UNE SERIE DE DOCUMENTS EN COULEUR

M. Combrouze 70 rue Contrescarpe
24 Janvier 1848

CATALOGUE
DE LA PRÉCIEUSE COLLECTION
D'OBJETS D'ART
ET DE CURIOSITÉ
TELS QUE

Bas-reliefs en marbre de Jean Goujon, Sculptures de pierre, d'albâtre, de bois, d'ivoire, des XIII°, XIV°, XV° et XVI° siècles, Bronzes, Orfèvrerie gothique et renaissance, Médailles, Émaux, Horlogerie, cuivres gothiques, Vitraux, Verreries vénitiennes, Faïences italiennes, de Bernard Palissy, de Rouen et de Nevers, Meubles, etc.

D'UNE SUITE D'ARMES ANCIENNES DU PLUS BEAU CHOIX,

Composant le Cabinet de M. S. [Sommesson]

DONT LA VENTE AURA LIEU
POUR CAUSE DE DÉPART,

Lundi 24, Mardi 25, et Mercredi 26 Janvier 1848,
A MIDI,

RUE DES JEUNEURS, N° 16,
Salle, n° 2.

Par le ministère de M° **BONNEFONS DE LAVIALLE**,
Commissaire-Priseur, rue de Choiseul, n° 11.

Assisté de M. ROUSSEL, Expert, 6, rue St-Georges.

EXPOSITION PUBLIQUE
Le Dimanche 23 Janvier 1848, de midi à quatre heures.

LE CATALOGUE SE DISTRIBUE A PARIS,
Chez M° BONNEFONS DE LAVIALLE, Comm°-Priseur, r. de Choiseul, 11;
ROUSSEL, rue Saint-Georges, 6.
A LONDRES,
Chez TOWN et EMANUEL, New-Bond Street, 105.

PARIS
IMPRIMERIE ET LITHOGRAPHIE DE MAULDE ET RENOU,
Rue Bailleul, 9 et 11.

1848

FIN D'UNE SERIE DE DOCUMENTS
EN COULEUR

CATALOGUE

DE LA PRÉCIEUSE COLLECTION

D'OBJETS D'ART

ET DE CURIOSITÉ

TELS QUE

Bas-reliefs en marbre de Jean Goujon, Sculptures de pierre, d'albâtre, de bois, d'ivoire, des XIIIe, XIVe, XVe et XVIe siècles, Bronzes, Orfévrerie gothique et renaissance, Médailles, Émaux, Horlogerie, Cuivres gothiques, Vitraux, Verreries vénitiennes, Faïences italiennes, de Bernard Palissy, de Rouen et de Nevers, Meubles, etc.,

D'UNE SUITE D'ARMES ANCIENNES DU PLUS BEAU CHOIX,

Composant le Cabinet de M. S.,

DONT LA VENTE AURA LIEU

POUR CAUSE DE DÉPART,

Lundi 24, Mardi 25, et Mercredi 26 Janvier 1848,

A MIDI,

RUE DES JEUNEURS, N° 16,

Salle, n. 2,

Par le ministère de M° **BONNEFONS DE LAVIALLE**,

Commissaire-Priseur, rue de Choiseul, n° 11,

Assisté de M. ROUSSEL, Expert, 6, rue St-Georges.

EXPOSITION PUBLIQUE

Le Dimanche 23 Janvier 1848, de midi à quatre heures.

LE CATALOGUE SE DISTRIBUE A PARIS,

Chez M° BONNEFONS DE LAVIALLE, Commr-Priseur, r. de Choiseul, 11;
ROUSSEL, rue Saint-Georges, 6.

A LONDRES,

Chez TOWN et EMANUEL, New-Bond Street, 103.

PARIS

IMPRIMERIE ET LITHOGRAPHIE DE MAULDE ET RENOU,

Rue Bailleul, 9 et 11.

1848

ORDRE DE LA VENTE.

On vendra dans l'ordre numérique, Vacation par Vacation.

CONDITIONS DE LA VENTE.

Elle sera faite au comptant.

Nota. Les acquéreurs paieront, en sus des adjudications, cinq centimes par franc, applicables aux frais.

AVERTISSEMENT.

La réputation du cabinet dont nous donnons ici le catalogue était plus fondée sur le goût difficile, et l'entraînement bien connus de son propriétaire, que sur la connaissance exacte des objets qui le composent; jaloux à l'excès de chefs-d'œuvre qui lui avaient coûté tant de sacrifices et dont il appréciait toute la rareté, M. S. admettait difficilement les curieux à partager ses jouissances : des motifs de santé l'obligeant à quitter définitivement Paris, il a dû se résoudre à en subir la vente. Les amateurs trouveront encore là une de ces occasions devenues de jour en jour plus rares d'acquérir des pièces de premier choix. Formée dans un temps où les objets de ce genre étaient encore abondans, cette collection, qu'il est fâcheux de voir se disloquer, présente une suite de monumens des divers arts de l'Europe au moyen-âge qu'il serait impossible de réunir aujourd'hui au même degré de supériorité; nous espérons que le public prouvera par un bon accueil qu'il partage à cet égard notre manière de voir.

DESIGNATION
DES OBJETS.

1re VACATION.

Lundi 24 janvier.

FAIENCES DE ROUEN, ~~MOUSTIERS~~ ET DE NEVERS.

1. Médaillon en faïence de Rouen; Ti. Claudius, en demi-relief, se détachant sur fond bleu.
2. Petite console de l'époque Louis XIV, ornements bleus sur fond blanc.
3. Grand plat à bord festonné de l'époque de Louis XIV, décoré d'oiseaux et ornements en couleurs.
 Bien conservé.
4. Deux bouteilles de moyenne dimension, ornées de dessins bleus sur fond blanc dans le goût du XVIIe siècle.
 Bonne conservation.
5. Deux vases, forme cylindre, à dessins de plusieurs tons, imitation parfaite de la porcelaine de Chine et remarquables par la beauté de leur émail.

6. Petit plat rond couvert d'ornements de plusieurs couleurs, très fins et bien disposés.
>Joli échantillon de cette fabrique.

7. Grand plat à bordure décorée d'ornements bleus sur fond blanc, au milieu des armoiries.
>Parfaite conservation.

8. Grande bouteille à col allongé, avec ornements de divers tons et recouverte d'un émail très brillant.
>Cette qualité de faïence n'est pas ordinaire.

9. Très grand plat à dessins imitant par leur disposition la porcelaine de Chine.
>Parfaite conservation.

10. Deux vases à pans; espèces de potiches à couvercles se terminant par un animal chimérique. Imitation bien réussie de la porcelaine de Chine.
>Fort jolies pièces.

11. Deux très grandes bouteilles de forme orientale, très élégante, ornées de dessins bleus sur fond blanc.

12. Grande et belle bouteille de chasse à dessins bleus sur un fond blanc, avec figures en costume oriental sur chacune de ses faces; elle est munie de quatre anses et de deux mascarons percés pour le passage des cordons, ainsi que son bouchon, ce qui est rare.
>Parfaite conservation.

13. Aiguière de grande dimension, du dix-septième siècle, décorée d'ornements bleus sur fond blanc; cette pièce est remarquable par son extrême élégance et sa parfaite conservation.

Le plat sur lequel elle se place, est décoré d'un ornement bleu sur fond blanc pareil à celui de l'aiguière; il est aussi d'une parfaite conservation.

14. Petite assiette en faïence de Nevers, dessins blancs sur fond bleu de Perse.
 Parfaitement conservée.

15. Très grand plat, bordure à petits bouquets ; au centre un grand bouquet autour duquel voltigent des oiseaux se détachant en blanc sur bleu de Perse.
 Bonne conservation.

16. Grande bouteille de chasse à quatre anses, bouquets, oiseaux et papillons se détachant en blanc sur un fond bleu de Perse.
 Bonne conservation.

17. Grande bouteille de chasse en faïence de Nevers, à deux anses, oiseaux et bouquets se détachant en jaune et blanc sur fond bleu de Perse.
 Parfaite conservation.

GRÈS DE FLANDRES.

18. Deux petits plats ovales en grès blanc, de l'époque de la régence, ornés de gaufrages et de repercés à jour.
 Parfaitement conservés.

19. Cruche de forme ovoïde, décorée de nombreux mascarons de lion et autres gaufrages sur fond bleu.
 Belle conservation.

20. Cruche en grès gris et bleu, décorée de gaufrages et d'une frise de cavaliers. Elle porte la date de 1617.
 Belle conservation.

21. Cruche de forme ovoïde décorée de rosaces gaufrées en grès gris sur fond bleu.
 Belle conservation.

22. Cruche à goulot en grès allemand de couleur brune, rehaussée de filets rouge et blanc; elle est ornée de bustes et ornements en gaufrages. et conserve encore toutes ses garnitures d'étain.

23. Bouteille de chasse à quatre anses, portant sur ses faces l'aigle d'Autriche ou de Prusse, entourée de fleurs de lis émaillées en violet sur fond bleu.

24. Canette en grès allemand, ornée de gaufrages émaillés de diverses couleurs et rehaussés d'or sur fond brun; elle porte sur le couvercle la date de 1670.

25. Très jolie petite canette du seizième siècle, en grès brun enrichi de gaufrages d'un très bon goût; on lit au bas de ce vase le nom de son premier propriétaire réuni par une chaîne à celui de sa femme.

26. Grande cruche de forme circulaire avec jour au milieu; elle est décorée de nombreux gaufrages sur fond rouge, bleu et gris.
 Conservation parfaite.

27. Belle cruche en grès bleu et gris, portant la date de 1587; elle est enrichie de gaufrages et d'une

large frise de cavaliers en costumes de ce temps.

Très bien conservée.

28. Très grande cruche en grès brun, portant la date de 1578; elle est décorée de deux zônes de danseurs flamands entremêlés de nombreuses inscriptions.

Cette pièce, d'une grandeur peu commune, se recommande encore par la fraîcheur de son émail.

29. Très grande cruche du milieu du seizième siècle, décorée d'armoiries, de godrons et de cariatides sur fond bleu.

La finesse des nombreux ornements dont ce vase est enrichi, la beauté de sa forme et sa dimension en font un objet des plus remarquables. Sa conservation ne laisse rien à désirer.

FAIENCES ITALIENNES.

30. Plat en forme de bassin, avec ombilic, portant un écusson; il est décoré d'ornements en style arabe, de couleur cuivrée métallique, sur un fond d'engobe blanc.

Belle conservation.

31. Grand plat de la fin du quinzième siècle, de la fabrique de Pesaro, décoré de feuillages d'un ton jaune sur fond bleu, avec reflets métalliques; au centre, un buste de jeune fille avec la devise: *Antea bella.*

Parfaite conservation.

32. Assiette de la fabrique de Faënza, présentant un écusson d'armoiries avec timbre et cimier au milieu d'arabesques d'une grande finesse, les initiales I C, et la date de 1585.
Belle conservation.

33. Petit plat de la fabrique d'Ugubio, décoré d'une rosace creuse entourée de feuillages de couleur pourpre et or à reflets métalliques d'un grand éclat; il présente, au revers, le monogramme de M° Georgio.
Très bien conservé.

34. Plat en forme de coupe godronnée, de la fabrique d'Urbino, représentant le triomphe de Vénus au milieu des flots, entourée de nombreux amours.
Belle couleur; conservation parfaite.

35. Plat en forme de coupe, de la fabrique d'Urbino, représentant le martyre d'une sainte au milieu de nombreux assistants.
Ce plat qui, par la finesse de la touche, le caractère du dessin et le ton de la couleur rappelle une assiette apportée d'Italie l'année dernière par M. P., et qui eut beaucoup de succès à sa vente, présente, sur un pilastre, l'inscription suivante : *Raphael Urb. inventor*, avec le monogramme M E, qui nous est inconnu. — Conservation parfaite.

36. Petit plat en forme de coupe représentant le buste de saint Jean-Baptiste sur un fond bleu, entouré d'arabesques de couleurs variées sur fond de couleur d'or.
Ce plat, qui porte la date de 1520, peut, sous

le rapport du style, de la beauté des tons et des reflets, passer pour un des spécimens les plus parfaits de l'art céramique. — Conservation parfaite.

TERRE DE PALISSY.

37. Petit plat à bordure godronnée blanche et brune; au centre, les armes d'un évêque sur fond gris-rose.
Bel émail et belle conservation.

38. Plat ovale décoré de cartouches entremêlés de cornes d'abondance sur fond bleu nuancé de brun et de bistre.
Le ton de ce plat est chaud; les moulages en sont fins et l'émail très éclatant.—Conservation intacte.

39. Plat du même modèle dont la bordure est sur fond jaune bistré et le centre bleu.
Même conservation.

40. La Nourrice. Exemplaire d'un ton de couleur doux et harmonieux, d'une réussite parfaite et dont la conservation ne laisse rien à désirer.

41. Petit plat ovale décoré de feuillages, reptiles, cailloutages, etc., sur fond bleu lapis; au milieu un îlot sur lequel se repose un lézard.
Comme ton de couleur, émail et disposition, c'est un échantillon des plus remarquables.

42. Petit plat ovale décoré de feuillages, reptiles et coquillages, sur un fond rocailleux de couleur bleu violacé.

Le fond est occupé par une couleuvre à collier, développée avec beaucoup d'élégance.

Ton harmonieux, bel émail et parfaite conservation.

43. Petit plat ovale décoré de feuillages, de coquilles, d'une couleuvre et d'un lézard disposés avec beaucoup d'entente sur un fond bleu mêlé de brun.

La netteté merveilleuse des moulages, le beau ton des couleurs et l'éclat de l'émail de ce plat, concourent à en faire une pièce des plus remarquables de ce genre.

44. Plat ovale composé de cinq godets de couleur brune cailloutée de bleu, séparés par des fleurons de couleurs variées.

Pièce d'un ton harmonieux, d'un bel émail et d'une parfaite conservation.

45. Petit plat décoré de mascarons et de fleurons renfermés dans des entrelacs de couleur brune, avec fond repercé à jour.

Pièce d'une rare finesse, d'un choix de couleur et d'une vivacité d'émail parfaits. — Conservation merveilleuse.

46. Saucière en forme de nacelle : à l'intérieur, en haut-relief, un Fleuve chauve et barbu s'appuyant sur son urne ; d'élégants dauphins et un cours d'eau qui sert de lit au fleuve complètent cette ornementation.

Cette pièce, d'un ton de couleur varié et d'un bel émail, est la seule que nous connaissions de ce modèle.

On y a joint, pour servir de dessous, un plat

ovale décoré de cartouches et de cornes d'abondance dont le ton de couleur s'assortit assez bien avec la saucière.

47. Très grand plat ovale decoré de feuillages, poissons, reptiles, coquillages, etc., sur un fond rocailleux de couleur bleu violacé.

Par l'harmonie du décor et des tons, la vivacité des couleurs et l'éclat de l'émail, ce plat, d'une conservation admirable, peut être considéré comme le plus beau connu à Paris.

PORCELAINE DU JAPON.

48. Grand plat porcelaine du Japon, décoré de médaillons avec fleurs; au centre, un vase de fleurs : le tout émaillé en bleu et rouge, rehaussé d'or.

49. Autre grand plat du même genre.

ÉMAIL.

50. Très beau coffret en forme d'arche, de la première moitié du seizième siècle, composé de douze plaques sur paillon, représentant des scènes de l'Ancien-Testament rendues avec beaucoup de finesse et une grande richesse de ton, par Penicault, l'un des meilleurs maîtres de Limoges.

La monture, en cuivre doré de l'époque, ajoute par sa fine ornementation au mérite de cette belle pièce.

acheté 1200
Vendu 3 050

VITRAUX.

51. Quatre très beaux vitraux suisses : les cantons de Saint-Gall, 1595, Schwitz, Uri et Fribourg, 1608.

 Beau caractère de dessin, couleurs éclatantes, riches accessoires, belle conservation.

VERRE DE VENISE.

52. Vase de forme cylindrique, décoré de filets d'émail blanc et de boutons de verre saillants, le fond gravé à la pointe.

 Ce vase, d'une extrême légèreté, est garni de son couvercle; seizième siècle.

53. Verre à pied à filets blancs disposés en réseau très fin, du travail dit à bulle d'air; le pied, en balustre creux, est de la forme la plus élégante.

54. Verre à pied tout-à-fait semblable au précédent.

55. Grand verre à vin de Champagne, travail à réseau de filets blancs, dit à bulles d'air.

 Pièce de belle forme, très bien réussie.

56. Deux grandes coupes à filets blancs entremêlés de torsades de même couleur, d'une régularité de forme et de travail parfaits.

 (Ces deux coupes, qui ont été faites pour aller ensemble, seront divisées au besoin et sur la demande des acheteurs.)

57. Grande aiguière du commencement du seizième siècle, décorée de filets blancs saillants et de mascarons; cette pièce est remarquable par l'extrême élégance et la pureté de sa forme.

58. Grande et belle coupe, forme Médicis, décorée de godrons flambés d'or, d'un filet rose et blanc, et d'une riche frise d'émaux divers sur fond d'or. Le pied, en verre bleu godronné et flambé d'or.

 Pièce rare, d'une élégance parfaite.

59. Grand vidrecome allemand, de forme une peu ovoïde, entièrement recouvert de peintures en émail représentant les douze apôtres, sous une arcature à double étage de couleurs variées.

 Ce verre, d'un éclat de couleur et d'une richesse d'ornementation des plus remarquables, est un rare échantillon de la variété connue en Allemagne sous le nom de la cave aux apôtres.

60. Belle coupe basse à godrons, décorée de filets bleus, d'une frise émaillée et flambée d'or, au centre, le lion de Saint-Marc en émaux de couleurs.

61. Grand verre à pied, dont le balustre est formé d'une double spirale décorée de filets blancs relevés par des crêtes d'un beau bleu; forme rare, conservation parfaite.

62. Coupe basse en verre uni, décorée dans le fond des armoiries des frères Fugger d'Augsbourg, banquiers de l'empereur Charles-Quint, d'une bordure dorée et émaillée, et d'un balustre flambé d'or.

 Pièce intéressante par son origne.

63. Assiette de verre uni portant les mêmes armes et provenant du même service.

64. Autre assiette pareille à la précédente.

65 Grand verre à pied, forme du quinzième siècle, décoré de godrons, d'émaux et flambé d'or.

66. Grande coupe surbaissée, décorée d'un réseau de filets blancs très délicat.

Belle pièce d'une réussite parfaite.

67. Verre à pied forme calice, écaillé, balustre en espalier à filets de couleur avec crêtes en verre bleu.

Jolie pièce bien réussie.

68. Bouteille de chasse en verre caillouté de diverses nuances, avec anses en verre bleu à mascaron. Cette qualité est rare.

69. Autre bouteille un peu plus grande et d'un cailloutage plus fin; anses en verre bleu.

70. Grand verre à pied en espalier, composé de torsades à filets blancs relevé d'une crête en verre d'un beau bleu.

Pièce parfaitement réussie et sans aucune fracture.

71. Petite coupe écaillée avec pied en espalier à filets de couleur, relevé de crêtes d'un beau bleu.

72. Grande et belle coupe en verre uni, flambé d'or en quelques parties; le balustre creux est décoré de masques de lions et de guirlandes; seizième siècle.

Pièce d'une parfaite élégance et de la bonne époque.

73. Grand verre à pied dont le balustre, disposé en lyre, est formé de deux serpents de verre tors très fin, dont la crête et les yeux sont d'un beau bleu.

Conservation parfaite.

74. Petite coupe sans pied verre craquelé avec anses en verre bleu et blanc.

75. Petite coupe à peu près semblable, à réseau blanc, avec anses en verre bleu.

76. Verre à pied uni, forme de fleur, d'une grande légèreté et d'une parfaite réussite.

77. Coupe en verre uni, forme cymbale, avec pied à balustre cannelé d'une grande légèreté.

78. Coupe en verre uni de forme carrée, avec balustre creux, orné de stries.

Remarquable par sa légèreté.

79. Grande coupe basse, de fabrique allemande, en verre uni, décorée, dans le fond, de deux écussons d'armoiries avec cimiers et lambrequins en émaux de couleur.

80. Coupe en verre uni, ornée de godrons avec balustre creux d'une grande légèreté.

2ᵉ VACATION.

Mardi 23 janvier.

OBJETS DIVERS.

81. Une ancienne discipline de corde à l'usage des communautés.
82. Deux clefs du dix-septième siècle, bien ciselées.
83. Deux clefs id. id.
84. Casse-noisette en acier gravé, finement travaillé.
85. Petit plat creux en étain allemand, décoré à son centre d'un médaillon représentant le combat de saint Georges avec le démon.
 Bien conservé.
86. Cuir gauffré : étui à mettre des heures, représentant, sur l'une de ses faces, l'Annonciation, sur l'autre, le combat de saint Georges; quinzième siècle.
87. Style à écrire, en ivoire, surmonté de deux lions; quatorzième siècle.
 Objet rare et bien conservé.
88. Saint Jean bénissant la coupe empoisonnée; bonne sculpture en bois doré du commencement du seizième siècle.
89. Joli coffret de cuir, forme d'arche, de l'époque de Louis XIII, couvert d'ornements et de figures imprimés en or.
 Très bien conservé.
90. Coffret de fer allemand, du quinzième siècle, en forme d'arche, et orné de reperçages dans le style gothique.
 Bien conservé.

91. Petit coffret de bois de noyer en forme d'arche, copie riche et bien exécutée d'un coffret de ce genre appartenant au quinzième siècle.
92. Coffre de mariage en marqueterie italienne, formée de compartiments de bois des îles et d'ivoire d'un bel effet et d'une parfaite exécution ; l'intérieur renferme des tiroirs et des cachettes diverses.
93. Coffre de mariage en ébène, de l'époque de Louis XIII, décoré de panneaux, moulures et ressauts parfaitement exécutés ; l'intérieur renferme un grand nombre de tiroirs et de cachettes.
94. Petit cabinet flamand en ébène, incrusté d'ornements et de panneaux d'ivoire gravé ; il est garni à l'intérieur de tiroirs et d'un baguier. Parfaitement conservé.
95. Petite armoire à deux portes, tiroirs, casiers et abattant formant bureau, supporté par un pied à quatre colonnes sculptées et cannelées.
Ce meuble, d'un travail parfaitement soigné et d'un très bon goût, est entièrement construit en ébène à l'extérieur et en bois des îles à l'intérieur.

OBJETS EN CUIVRE.

96. Chandelier de cuivre vénitien, richement gravé, dans le style oriental.
Belle conservation.
97. Mouchettes du seizième siècle, en cuivre, décorées d'une riche ornementation en relief.

98. Bassin ou plat de cuivre allemand du seizième siècle, décoré au centre d'une rosace très saillante entourée d'une inscription.

99. Autre bassin de cuivre allemand, orné d'une rosace entourée d'une double inscription et d'ornements frappés. Quinzième siècle.

100. Autre, représentant un cerf au milieu de la rosace, avec inscription circulaire.

101. Autre, avec rosace fleuronnée au centre, entourée d'une frise d'ornements très délicats.

102. Aiguière en cuivre, du treizième siècle, en forme de lion, avec anse imitant un lézard, objet d'un très beau style et d'une parfaite conservation.

103. Grand bassin creux de cuivre poli, décoré d'ornements relevés en bosse ou frappés, représentant au centre l'Annonciation.

Ce plat, très bien conservé, s'adapte très convenablement à l'aiguière précédente.

104. Grande custode en cuivre doré, de la fin du quinzième siècle, et de travail allemand, décorée de feuillages et autres ornements fort bien gravés.

Parfaitement conservée.

105. Autre custode en forme de ciboire et de la même époque.

Très bien dorée et bien conservée.

HORLOGERIE.

106. Argent. — Petite montre en forme de croix, ornée de fleurs fort bien ciselées.

Bien conservée.

21

107. Argent. — Belle montre sonnant en passant, — 90
du commencement du dix-septième siècle, représentant, sur une de ses faces, Henri IV à cheval au milieu de rinceaux repercés à jours et gravés; sur l'autre face, Louis XIII, son fils.
Belle conservation.

108. Argent. — Petite montre à répétition de l'époque de Louis XIV, entourée d'élégants rinceaux repercés à jours et gravés, mouvement très beau. — 70
La double boîte, richement ciselée en relief, et qui appartient bien à la montre, a été faite sous Louis XV.
Bien conservée.

109. Très jolie petite montre en forme de croix, — 18
boîte et couvercle en cristal de roche, le cadran cuivre doré et or.
Belle conservation.

110. Belle pendule du seizième siècle, forme campanille, à quatre cadrans d'indications diverses, sonnant les heures, les quarts et le réveil.
Belle monture en cuivre, ciselée et dorée, bien conservée; socle en ébène avec tiroir contenant les clefs, qui sont celles du temps.

111. Très belle pendule dite à la religieuse, en ancienne marqueterie de Boule à trois parties, avec colonnes isolées aux quatre angles, et arrière pilastres de même travail, tablier et coupole en marqueterie, garnitures et cadran en bronze doré très finement ciselés.
Le bon goût, la richesse et la perfection de cette pièce, vraiment hors ligne, ne permettent

pas de la confondre avec celles qu'on rencontre ordinairement en ce genre.

On y a fait faire un socle d'ébène à ressauts et moulures parfaitement établi.

BRONZE.

112. Saint Michel précipitant le démon dans l'abîme. Statuette d'un costume et d'un faire curieux qui rappelle les ouvrages grecs du Bas-Empire. Deux tenons, existant aux épaules, indiquent qu'elle était primitivement ailée.

113. Vénus sortant du bain ; seizième siècle.
Beau bronze florentin d'une élégance parfaite et d'un fini achevé.

114. Statuette en cuivre repoussé et doré du quatorzième siècle, représentant une sainte couronnée, tenant de la main gauche un œdicule (vraisemblablement un reliquaire) dont il ne reste qu'un fragment qu'elle semble montrer de la main droite : le socle, qui est de forme hexagonale, présente aussi, sur chacune de ses faces, un chaton qui était autrefois rempli par une relique.

Ce petit monument, d'une élégance parfaite et d'une exécution très fine, est, à part la mutilation dont nous avons parlé, fort bien conservé.

ÉTAIN.

115. Aiguière de François Briot, en étain, garnie de son bassin, seizième siècle.

Cette pièce, bien conservée, provient de la vente de M. Debruge-Dumesnil.

SCULPTURE.

116. Rapt d'une Sabine; groupe en buis, de travail flamand, du commencement du dix-septième siècle, d'un beau fini et d'un aspect gracieux. Conservation parfaite.

117. Très beau groupe en buis, de travail flamand, du commencement du seizième siècle, représentant la Vierge appuyée contre un cippe; de sa main droite, elle soutient l'Enfant-Jésus debout sur la corniche du cippe, de sa gauche, elle relève l'ampleur de sa robe; sous ses pieds est le démon dans l'attitude du désespoir.

Cette belle pièce, dans laquelle l'élégance le dispute au fini du travail, est d'une parfaite conservation.

118. Bas-relief du seizième siècle en albâtre de Lagny, représentant Adam et Ève cueillant le fruit défendu; gracieuse et savante composition, parfaitement conservée.

119. Figure de jeune femme, en pierre de tonnerre, tenant une boule de ses deux mains; elle porte le costume du commencement du seizième siècle.

Cette statuette, riche de détails et d'un aspect élégant, provient d'une église de Troyes.

120. **Marbre grec.** — **Diane chasseresse.** Magnifique bas-relief exécuté par Jean Goujon, statuaire des rois François I^{er}, Henri II, François II et Charles IX.

Dans cette gracieuse allégorie des amours de Henri II et de la duchesse de Valentinois, la déesse, demi-couchée, demi-assise sur un pan de draperie, et dans une attitude propre à faire valoir chastement les belles formes que le grand artiste a sû lui prêter, s'accoude du bras droit sur un de ses chiens; de son bras gauche, elle entoure amoureusement le cou de son cerf favori (*serf*) qu'elle contemple avec une voluptueuse langueur; de la même main, elle tient un dard qu'elle semble diriger contre le cœur de son bien-aimé; un autre chien dort couché près de ses pieds. Un horizon agreste et montueux sert de fond à cette gracieuse scène, et l'artiste a évidemment profité des nuances grisâtres qui se rencontrent dans cette espèce de marbre, pour figurer d'une manière heureuse les nuages du ciel.

Nous n'essaierons pas de décrire le charme et les beautés de cette œuvre; elle parle d'elle-même aux yeux les moins exercés. Nous croyons cependant devoir répondre à la seule critique qui ait été dirigée contre ce chef-d'œuvre, savoir : qu'il aurait été un peu altéré par le frottement. Il nous suffira, pour démontrer combien ce reproche est mal fondé, de faire seulement remarquer que les traits si facilement altérables, destinés par le sculpteur à rendre le poil du museau du cerf et du chien placé à la

gauche du spectateur, parties des plus en relief, sont encore intacts.

Ce bas-relief provient de la vente de M. Alex. Lenoir; il faisait partie du musée impérial des monuments français dit des Augustins, sous le n° 482 du catalogue de l'année 1810.

Haut. 36 c.; larg. 42 c.

121. Ivoire. — Jolie petite statuette de l'Enfant-Jésus. — Quinzième siècle.

Pièce fine et bien conservée.

122. Ivoire. — Femme nue, debout, écrivant sur des tablettes. — Dix-septième siècle.

Belle statue d'un fini précieux, d'une entente du nu admirable, et qu'on peut, sans témérité, attribuer à François Flamand. — Conservation parfaite.

123. Ivoire. — Vierge assise tenant l'Enfant-Jésus qui joue avec un oiseau. — Quatorzième siècle.

Charmante statuette, pleine d'expression et de finesse, parfaitement conservée.

124. Ivoire. — Grande Vierge debout du commencement du quinzième siècle; de sa main droite elle relève le pan de son manteau, de l'autre elle tient l'Enfant-Jésus qui bénit le monde.

Belle et importante pièce d'une rare dimension, portée par une double socle, l'un d'ivoire ornementé qui fait partie de la statue, l'autre de cuivre doré qui y a toujours appartenu. Elle provient de la vente de M. Lenoir.

125. Ivoire. — Grand polyptique ou oratoire de travail italien du treizième siècle.

La Vierge, statuette de ronde-bosse, couronnée et debout, occupe le centre du monu-

ment ; de la main droite, elle tient la fleur symbolique, et de l'autre, l'Enfant-Jésus dans l'attitude de bénir. Un tabernacle ou dais composé de petits édifices, à la manière du treizième siècle, couronne cette figure principale.

Les quatre volets latéraux, destinés à envelopper la partie que nous venons de décrire, sont occupés par douze registres ou panneaux de bas-relief représentant tous les épisodes qui se rapportent à la naissance du Sauveur.

Le beau style des figures, la distinction toute antique de leurs attitudes, et la largeur de l'exécution concourent à réunir dans ce rare monument tous les caractères peu connus de l'art en Italie à cette époque. — Conservation parfaite.

126. Ivoire. — Grand tryptique du quatorzième siècle, représentant la vie de la Vierge ; le volet central est à peu près rempli par l'Apothéose et le transport de la Vierge au ciel au milieu du chœur des anges ; les volets latéraux renferment les autres scènes.

La grandeur peu commune de cette pièce, la multiplicité des figures, leur fini et leur belle conservation, doivent la faire considérer comme une des plus importantes de ce genre.

ARGENTERIE.

127. Aiguière d'argent en partie doré et de travail allemand du quinzième siècle, d'une grande élégance de forme, et enrichie d'ornements très délicats de style gothique.

Gobelet à couvercle en même métal et de

travail analogue, d'une ornementation fort riche, supporté à sa base par trois jolies petites figures de sauvages.

Ces deux rares pièces sont bien conservées.

128. Petit cornet de chasse en argent doré en partie et orné de mascarons et de devises allemandes. — Dix-septième siècle.
Belle conservation.

129. Argent. — Ceinture de femme, de travail flamand et de l'époque de Louis XIII, composée de chatons en filigrane alternativement dorés. — Belle conservation.

130. Petit calice d'argent doré, d'une forme élégante et orné de frises repercées en style gothique, ainsi que de gravures d'une belle exécution. — Quinzième siècle.
Belle conservation.

131. Argent. — Grand gobelet d'apparat allemand et du dix-septième siècle, mais dont la forme rappelle encore le quinzième ; il est décoré de bossages ciselés et de figures en relief.
Conservation parfaite.

132. Petit pot à bière en argent doré du dix-septième siècle, d'une jolie forme et d'une riche ornementation à bossages relevés de ciselures.
Belle conservation.

MÉDAILLES.

133. Bronze. — Grande médaille de Marie de Médicis avec l'inscription à rebours. — G. Dupré, 1624. — Conservation parfaite.

134. Bronze. — Victor-Amédée, duc de Savoie, etc.; grande médaille de Dupré, 1616. — Belle conservation.

135. Bronze doré. — Médaille du cardinal Mazarin. — Revers : *Nunc orbi servire labor.* — Par Varin.

136. Bronze. — Grande médaille d'Anne d'Autriche et de Louis XIV enfant, par Varin.
Magnifique exemplaire.

137. Bronze doré. — Anne d'Autriche et Louis XIV enfant, grand module. — Au revers : Le Val-de-Grâce, 1638.
Superbe exécution et conservation.

138. Argent doré. — Médaille double : Louis XIII jeune, en costume royal. — Au revers : Marie de Médicis, régente de France.
Conservation parfaite.

139. Argent. — Louis XIII jeune en costume royal, 1610. — Au revers : la sainte Ampoule.

140. Argent doré. — Médaille du sacre de Louis XIII, 1610. — Au revers : la sainte Ampoule, *Francis data munera cæli.*
Pièce très rare, belle conservation.

141. Bronze. — Henri IV et Marie de Médicis; médaille du mariage, second module. — Au revers : *Propago imperii.* — G. Dupré, 1603.
Exemplaire de la plus grande beauté.

142. Bronze doré. — Grande médaille : *C. L. Picard exactor officii D. S. P. de Conti.* — Au revers : Ses armoiries. — Belle, *fecit* 1656.
Exécution et conservation parfaites.

143. Argent. — Portrait de l'empereur Charles-Quint. — Au revers : les armoiries, avec les

colonnes d'Hercule ; légende : *Plus oultre*. — Magnifique exécution ; le médaillon est signé H. R.

144. Argent. — Médaille de Marguerite d'Autriche. — 1609.

Pièce des plus remarquables par l'élévation du relief, la richesse et le fini des détails, ainsi que par sa belle conservation.

145. Bronze doré. — Médaille double de Clément et Jules de la Rovère.

Pièce rare. Quinzième siècle.

146. Argent doré. — Grande médaille de Ferdinand d'Autriche, roi de Bohême. Au revers : ses armoiries, 1539. — Rare.

147. Nacre. — Médaillon ovale : buste lauré d'Henri IV, avec la légende. — Bas-relief ancien, exécuté avec autant de finesse que d'expression et de vérité. — Cadre argent doré.

148. Argent. — Médaillon gravé en taille-douce de Jacques II, roi d'Angleterre. — Au revers : ses armes et la devise : *Beati pacifici*. Signé, Simon Pastæus.

149. Argent doré. — Grande médaille de Jean Frédéric, duc de Saxe. — Au revers : ses armoiries. — 1535.

Pièce rare dans ce fini.

150. Argent. — Médaille, buste lauré d'Henri IV. — 1594. — Au revers : *Jus dedit et dabit uti*. Pièce rare, très bien conservée.

151. Argent. — Médaille de George Wiesing, æt. 36. — Au revers : ses armes. — 1600.

Travail allemand d'une grande finesse.

152. Bronze. — Médaille de Ruzé, marquis d'Effiat,

surintendant des finances sous Louis XIII. — Au revers : Hercule et Atlas portant le monde.
Belle conservation.

153. Bronze. — Louis XII. — Au revers : Anne de Bretagne, grande médaille du mariage, frappée à Lyon. — 1499.
Très belle conservation.

154. Bronze doré. — Médaille de Louis XIII. — Au revers : Anne d'Autriche.—G. Dupré.—1620.
Bel exemplaire.

155. Grande médaille de Marie, archiduchesse d'Autriche, grande duchesse d'Etrurie. — G. Dupré. — 1613.
Belle conservation.

156. Bronze. — Médaille de François de Bonne de Lesdiguières, connétable de France. — Revers : *In æternum*. — G. Dupré.
Très bel exemplaire.

157. Bronze. — Grande médaille d'Isabelle de Portugal, femme de Charles-Quint. — Au revers : les trois Grâces.

158. Bronze. — Christine de France, duchesse de Savoie.—Au revers : *Plus de fermeté que d'éclat*. — G. Dupré. — 1635.
Parfaite conservation.

159. Bronze. — Médaille du maréchal de Toyras. — Revers : *Adversa coronant*. — G. Dupré. — 1634.
Très bel exemplaire.

160. Bronze. — Le Danube avec légende : *In spem prisci honoris*.
Pièce d'une grande finesse.

161. Bronze doré. — Louis XIII. — Au revers : la Justice assise. — G. Dupré. — 1623.
Belle conservation.

162. Argent. — Viglius Zuichemus præses sec. con. cæs. et regiæ majestatis. — Revers : *Vitæ mortalium Vigilia*. — 1556.
Belle médaille.

163. Bronze. — Médaille de Merry de Vic, vice-chancelier de France. — Au revers : la Justice : *Nec prece, nec pretio*. — 1622.

164. Bronze. — Médaille. — Tête laurée de Louis XIII.
Belle pièce.

165. Bronze. — Médaille de Jacques Boiceau de la Baroderye, intendant des Jardins du Roy. — Au revers : l'Agriculture. — 1630.
Belle conservation.

166. Bronze. — Anne de Rohan, princesse de Guémené. — Revers : *Spes durat avorum*. — Varin. — 1638.

167. Bronze. — Georgius Herman, ætatis suæ an. 38. — Revers : *Soli Deo confide*. — 1529.
Jolie petite pièce.

168. Bronze doré. — Médaille de Gustave-Adolphe, roi de Suède. — Au revers : la Justice : *Parcit subjectis debellatura superbos*. — 1631.
Belle conservation.

169. Nicolas de Bailleul, prévôt des marchands de Paris. — Au revers : *Æternos præbet Lutetia fontes*. — 1623.

170. Ferdinand Gonzalve, généralissime des armées de l'empereur Charles-Quint.

171. Pierre Gyron, duc d'Ossuna. — Au revers :
Primus et ire viam. — 1618.
172. Bronze. — Thomas. Philogus. Ravennas. —
Au revers : A Jove et sorore genita. — Seizième
siècle.

3ᵉ VACATION.

Mercredi 26 janvier.

ARMES DIVERSES.

173. Une paire d'éperons espagnols à grandes molettes et d'une belle forme.
174. Une paire d'étriers italiens du quinzième siècle de forme très gothique, orné de repercés dans ce style.
175. Une paire de grands éperons du quinzième siècle en fer plaqué de cuivre.
 Belle conservation.
176. Une paire d'étriers de même époque et de travail semblable.
177. Dague espagnole, dite main gauche, en acier poli et gravé, de l'époque de Louis XIII.
178. Un marteau d'armes allemand de forme gothique.
 Bien conservé.
179. Un marteau d'armes saxon de forme élégante, orné en partie de gravures sur fond noir d'une grande finesse. — Seizième siècle.
 Conservation parfaite.

180. Fermoir d'escarcelle de la fin du quinzième siècle en fer primitivement étamé, d'une riche composition et bien conservé.
181. Epée allemande de la fin du seizième siècle, garde et pommeau en fer noir pointillé, lame à jour.
 Bonne conservation.
182. Grande épée allemande du quinzième siècle, garde et pommeau en fer noir.
 Bien conservée.
183. Epée à deux mains allemande, garde et pommeau en fer noir, légèrement ciselés, poignée en cuir originaire et lame gravée. — Seizième siècle.
 Bien conservée.
184. Grande épée à deux mains de fabrique espagnole, garde et pommeau de fer noir.
 Cette pièce rare, par l'extrême largeur de sa garde, est bien conservée.
185. Autre épée à deux mains, également espagnole, mais plus ancienne que la précédente.
186. Epée allemande, garde à coquille en fer bronzé repercé à jour, lame de maître portant une devise allemande.
 Belle pièce, parfaitement conservée.
187. Estocade allemande de la fin du seizième siècle, garde et pommeau en fer noir, finement ciselés et d'une forme élégante; lame très fine portant le nom de *Freidrich Munich*.
 Belle conservation.
188. Grande épée italienne du commencement du seizième siècle, garde et pommeau en fer doré et ciselé; la lame très forte, qui est de la fabrique de Tolède, présente vers le milieu de sa

longueur une partie non tranchante pour s'aider au besoin de la main gauche.

Très bien conservée.

189. Belle épée allemande de la fin du seizième siècle, garde et pommeau en fer cannelé et plaqué d'argent; lame gravée de caractères du genre oriental et d'un écusson aux armes de Saxe.

Elle est accompagnée de son foureau avec couteau.

190. Une épée de cortége à deux mains, de forme gothique et du quinzième siècle; la lame très large, le pommeau et la garde en fer plaqué de cuivre.

Arme rare et bien conservée.

191. Estoc saxon triangulaire du commencement du seizième siècle, garde et pommeau en fer noir.

Cette belle pièce est munie de son fourreau.

192. Grande épée allemande de la fin du seizième siècle, garde et pommeau en fer noir à cannelures, fourreau primitif garni de son couteau.

Cette belle pièce est parfaitement conservée.

193. Une belle et rare épée allemande du quinzième siècle, garde et pommeau en fer noir; la poignée et le fourreau en cuir gaufré à feuillages; lame de Tolède très forte.

Belle conservation.

194. Belle épée saxonne de la fin du seizième siècle en fer bronzé, avec placage d'argent gravé; la lame également gravée.

Belle dague accompagnant l'épée ci-dessus et de travail identique. On sait qu'il est rare de rencontrer des épées avec leurs dagues.

195. Une masse d'armes du seizième siècle en fer

poli, de très belle forme et présentant deux écussons en relief sur sa tige.

196. Une masse d'armes espagnoles du seizième siècle de très belle forme, décorée d'arabesques ciselés en relief et de damasquine d'or sur fond bronzé.

Cette belle arme est d'une parfaite conservation.

197. Une belle muselière de cheval en fer découpé à jour, de travail très fin, et portant la date de 1604, avec les armes de la maison de Saxe, et de nombreuses devises.

198. Grande et très belle poire à poudre en corne de cerf sculptée, représentant, au milieu de riches accessoires la lutte d'Hercule avec Antée. — Seizième siècle.

Elle provient de la collection de M. Fiérard.

199. Pulvérin (poire à poudre pour amorcer) en corne de cerf sculptée, d'un travail aussi riche que soigné ; le sujet du haut représente Hercule combattant l'hydre de Lerne, au-dessous le héros étouffe le lion de Némée. — Seizième siècle.

Il provient de la collection de Fiérard.

200. Poire à poudre allemande, forme de bourrelet, en bois incrusté d'ivoire et de rosettes de métal dans le goût oriental.

Conservation parfaite.

201. Très belle pertuisanne du seizième siècle et de travail italien, très riche de gravure et de la plus belle forme.

Nous ne connaissons qu'une arme semblable à celle-là.

202. Une belle arbalète allemande du seizième siè-

cle, le fût incrusté et plaqué d'ivoire et de nacre gravé.

Elle est accompagnée de son cranequin.

203. Belle carabine turque, canon en damas frisé incrusté d'or, ainsi que la platine; la monture en érable enrichie de fines marqueteries en cuivre et en ivoire.

204. Une grande et belle arquebuse à rouet et à jour, portant la date de 1619; le fût est richement orné d'incrustations en corne de cerf finement gravées ou sculptées; le canon et la platine sont rehaussés de garnitures en bronze doré et ciselé.

Conservation parfaite.

205. Très belle arquebuse à rouet et à jour, de travail français; le canon et la platine sont couverts d'arabesques en ciselure brune sur fonds incrustés d'or; le fût est richement incrusté d'ivoire.

Conservation parfaite.

Elle provient de la collection de M. Baron.

Une belle fourchette de travail identique et contenant une épée à l'intérieur accompagne cette arquebuse (ces deux pièces se vendront séparément).

206. Très belle arquebuse de chasse à rouet et à crosse, de fabrique française, ayant appartenu au roi Louis XIII; le canon et la platine sont ciselés et gravés avec beaucoup d'art, et le fût finement sculpté dans toutes ses parties.

Les armes de France et les emblèmes particuliers du Roi se retrouvent sur plusieurs points de cette arme qui porte le n° 76 de son arsenal privé.

Conservation parfaite.

207. Très belle arquebuse à rouet et à crosse, de travail italien ; le fût richement incrusté d'ornements en corne de cerf d'un excellent goût, le corps de la platine gravé et doré.

Conservation parfaite. — Seizième siècle.

208. Une grande arquebuse à rouet, la monture incrustée de figures et ornements en ivoire gravé ; le canon qui est oriental, et qui a toujours fait partie de l'arquebuse, est décoré de bizarres têtes de gargouilles en partie plaquées d'argent avec des yeux en rubis.

Belle conservation.

209. Morion saxon à gravures dorées sur fond noir.

Très belle conservation.

210. Armet italien à visière du commencement du seizième siècle, en acier poli, orné de gravures autrefois dorées.

211. Salade italienne du quinzième siècle, de très belle forme et d'une grande rareté.

212. Bacinet du quatorzième siècle en acier poli et de la plus belle conservation, l'élévation de son timbre et l'élégance de sa forme ajoutent à l'extrême rareté de genre de casque.

Il a fait partie de la collection de M. le duc d'Istrie, et provient de la Bastille de Paris.

213. Bourguignotte italienne du milieu du seizième siècle, décorée de médaillons à figures en damasquine d'or et d'argent sur fond bronzé.

Conservation rare pour ce genre de travail surtout.

Il provient de l'arsenal des ducs de Bouillon à Sedan.

214. Très beau heaume à bourrelet allemand du

commencement du seizième siècle, dont la visière se rapporte ou s'enlève à volonté; il est décoré de bossages de très bon goût, enrichis de gravures dorées, et présente sur la nuque le support de la rondelle.

215. Heaume italien à bourrelet avec visière et ventail, décoré de bandes d'ornements gravés et dorés; les trous de vis, qui se remarquent sur la visière, et qui servaient à y rattacher la haute pièce de l'armure, l'évent, et la solidité des pièces de clôture indiquent un casque de tournois.

216. Heaume italien extrêmement riche de gravure et primitivement doré; les bordures offrent la devise suivante plusieurs fois répétée : *Spes mea dat vires, non timebo quoniam!* On remarque encore sur tous les points de l'ornement un monogramme formé du *phi* et du *chi* grecs entrelacés, ce qui a fait penser à plusieurs savants que ce casque aurait appartenu à Philippe II, roi d'Espagne.

217. Heaume allemand de grande dimension en acier poli et cannelé de l'époque de Maximilien; la forme de mufle de la visière est fort rare.

218. Bourguignotte noire à godrons de l'époque de Louis XIII. — Belle conservation.

219. Morion italien de belle forme, acier poli avec belle gravure.

220. Deux targes de col de travail allemand du quinzième siècle, bordées et incrustées de cuivre poli.

La branche de chêne qui figure au milieu de ces curieuses armes est vraisemblablement le blason de quelque famille qui nous est inconnue. — Ces deux pièces seront divisées.

221. Fusil de chasse à un coup avec le nom de *Peniet à Paris*, canon et platine ciselés et incrustés d'or; garnitures en argent fort bien ciselées, la monture finement sculptée et incrustée de filetages en or et en argent.
Conservation parfaite.
222. Une belle paire de grands pistolets à rouet et à crosse, monture en ébène incrustée de figures et ornements en nacre et ivoire finement gravés.
223. Beau pistolet à rouet et à deux coups de l'époque de Louis XIII; il est enrichi de damasquines d'or et de filetages d'un très bon goût.
224. Une belle arquebuse à rouet et à jour de travail allemand; le fût est entièrement orné de scènes de chasse en corne de cerf incrustée et finement gravée.
225. Une arquebuse à rouet et à joue, de travail suisse; le canon et la platine sont enrichis d'appliques de cuivre gravé, et le fût entièrement couvert d'incrustations de cuivre et de nacre de même travail.
Les arquebuses de ce genre sont fort rares.
226. Arquebuse à joue, de travail suisse, le fût décoré d'entrelacs et autres ornements d'ivoire incrusté et gravé.
Parfaitement conservée.
227. Une arquebuse allemande, dite poitrinal, de l'époque de la Ligue, richement incrustée de sujets de chasse et d'ornements en ivoire gravé; le canon, au poinçon de Milan, est disposé pour charger deux coups l'un sur l'autre, et la platine porte un double système de rouet.
Belle conservation.
228. Une arquebuse à rouet, de l'époque de Louis

XIII, monture incrustée d'ivoire gravé; la platine également gravée.

229. Pistolet à rouet, du seizième siècle, incrusté en corne de cerf gravée; à l'extrémité du pommeau sont les armes de Saxe sur un cartouche d'argent.

230. Un très grand pistolet à rouet, de l'époque de Louis XIII, monture ornée d'incrustations en ivoire gravé.

Très belle conservation.

231. Petit tromblon de l'époque Louis XV, canon en cuivre poli, baïonnette s'armant toute seule au moyen d'un déclin.

Arme bien conditionnée et bien conservée.

232. Jolie clef d'arquebuse en acier finement ciselé et de la forme la plus élégante; elle faisait partie de la collection de M. de Monville.

233. Une poire à poudre, de travail italien, en cuir bouilli, gaufré et godronné; seizième siècle.

234. Une paire de solerets ou souliers d'armure, en fer uni, garnis de leurs éperons.

235. Plusieurs ceinturons allemands en cuir, garnis de boucles et autres accessoires en fer gravé fond noir; seizième siècle.

236. Une baguette à charger en fer, munie de l'amorçoir et de la clef.

237. Trois carreaux d'arbalète avec fers de forme différente.

Imp. et lith. Maulde et Renou, rue Bailleul, 9-11.

ORIGINAL EN COULEUR
N° Z 43-120-8

www.ingramcontent.com/pod-product-compliance
Lightning Source LLC
Chambersburg PA
CBHW071442220526
45469CB00004B/1632